编者的话

　　应广大国画爱好者学习绘画的需求，旨在弘扬中华传统艺术，推动和普及绘画技能，发掘艺术瑰宝，展示名家风格各异的创作风采，提供修身养性、自学美术绘画的平台。本社在已成功出版的《学画宝典——中国画技法》《临摹宝典——中国画技法》两大系列的基础上，再推出《每日一画——中国画技法》丛书。本系列汇聚各题材专擅画家教学之精华，单品种单册出版，每册列举12幅范图，均配有详细的步骤演示及简明易懂的文字解析，以全新的视觉，全面而鲜活地介绍范图的运笔、设色过程，并附上所用笔、墨、颜料等工具介绍。读者可在闲暇时按个人喜好有计划地选择范图，跟随画家的笔墨领略画法要点，勤学勤练，逐步形成自我风格。如师在侧，按步就学，以达到举一反三的效果。希望本系列丛书能成为国画爱好者案头必备工具书。

沈逸舟　福建诏安人，毕业于闽南师范大学中文系，结业于中国美术学院国画系。中国美术家协会会员、福建省书法家协会会员、诏安县美术家协会主席、诏安教育书画研究会会长。2017年，作品《溪山无尽》入选首届全国美术教师作品展；《铭记》入选"翰墨青州全国中国画作品展"。2018年，作品《河兴图》入选"邮驿路运河情——中国画作品展"；《喀纳斯湖上的雄鹰》入选"墨香诏安——中国画作品展"；《林端远岫青》入选"水墨融情海丝梦——全国中国画作品展"；《雨过林霏清石气》入选"海丝情中国梦——中国福州海上丝绸之路全国中国画作品展"。

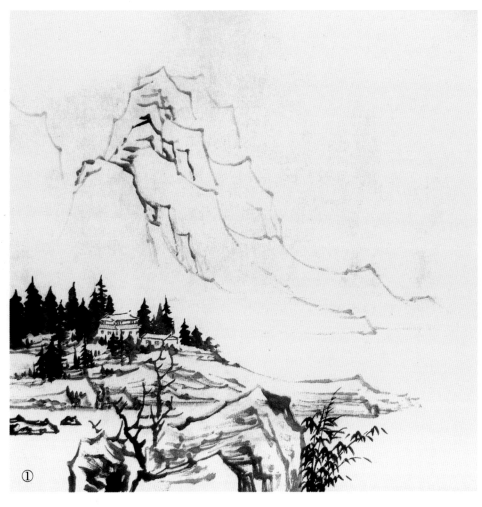

①

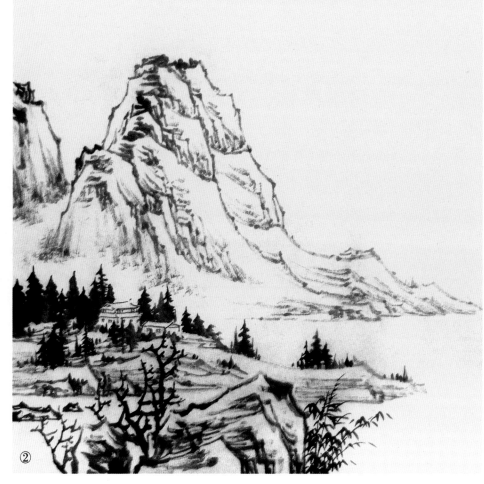

②

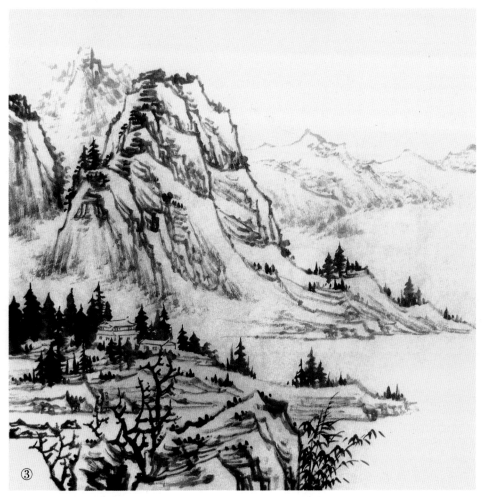

③

《寒山飞雪》画法

毛　　笔：加健大白云笔

国画颜料：墨汁、赭石、大红、钛白

　　步骤一：先用淡墨勾出近、中、远景山石的主体结构。近景加皴，使之丰富，添画枯树、竹子。中景画上山寺、杂树。

　　步骤二：连皴带染画远山主峰。

　　步骤三：淡墨勾勒远山、留出雪峰位置。

　　步骤四：添画点景小船，大红染山寺外墙，淡墨统染，淡赭石染局部山石，水天一色，钛白弹雪花点，最后落款、钤印。

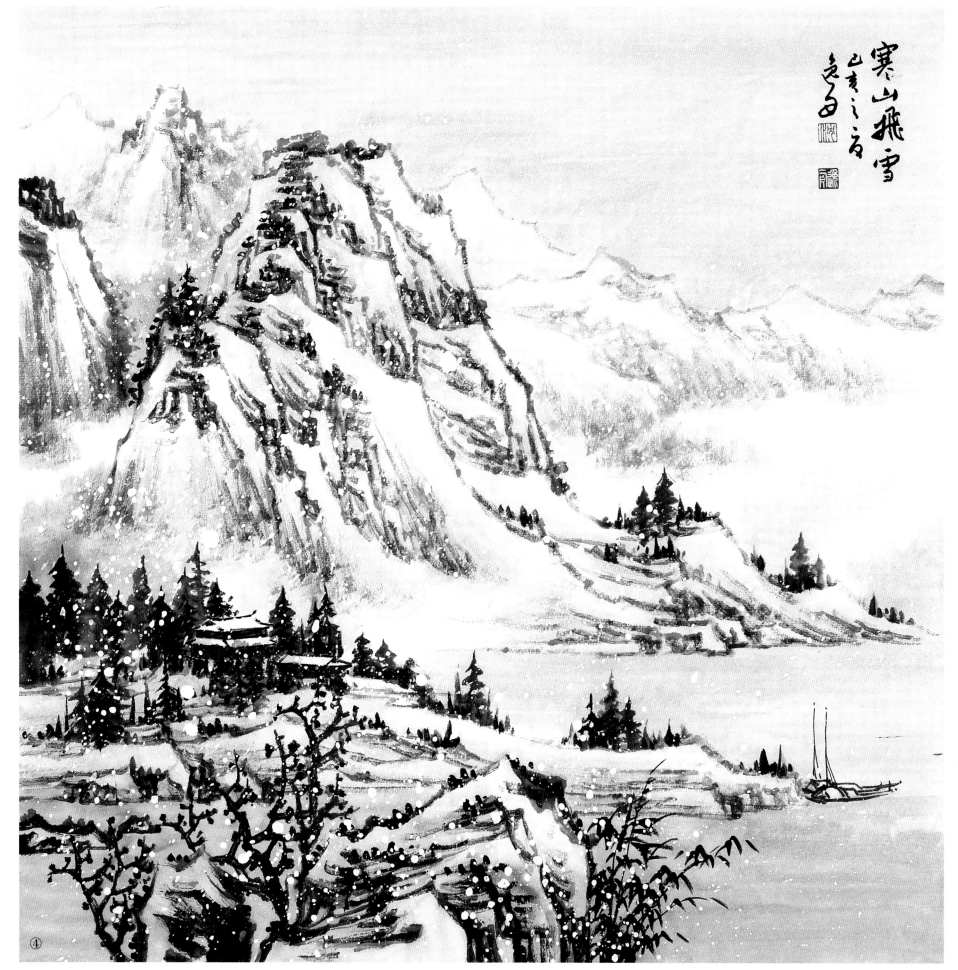

寒山飞雪

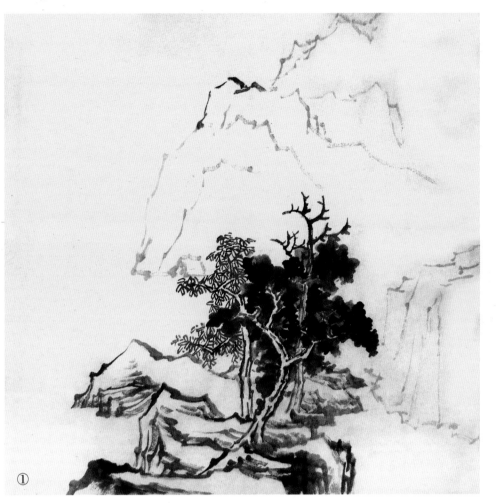

①

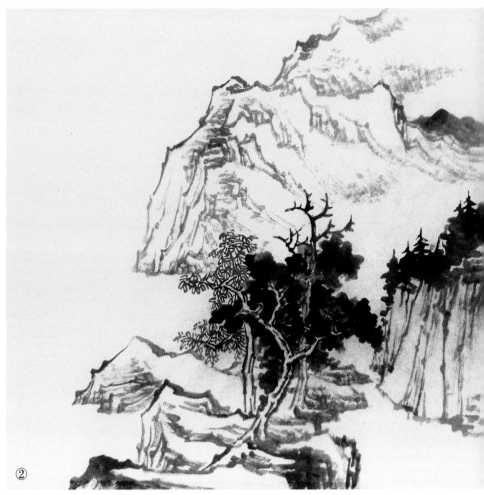

②

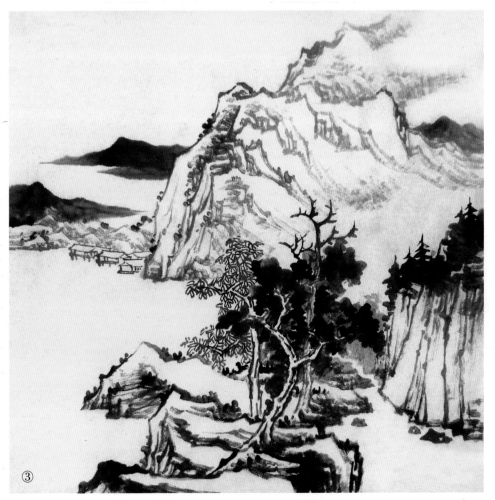

③

《云散晴山》画法

毛　　笔：加健大白云笔

国画颜料：墨汁

　　步骤一：先勾画树木和山石的大致位置，接着画树叶，注意点叶、夹叶、枯枝的墨色层次，强调近景山石的用笔变化。

　　步骤二：中墨皴染远景山体和中景山峰，留出云、水的位置。

　　步骤三：淡墨在湖边画上吊脚楼和山坡，中淡墨添画远山。

　　步骤四：淡墨画湖水、溪流，留有笔触，忌平涂。统染整体，最后题款、钤印。

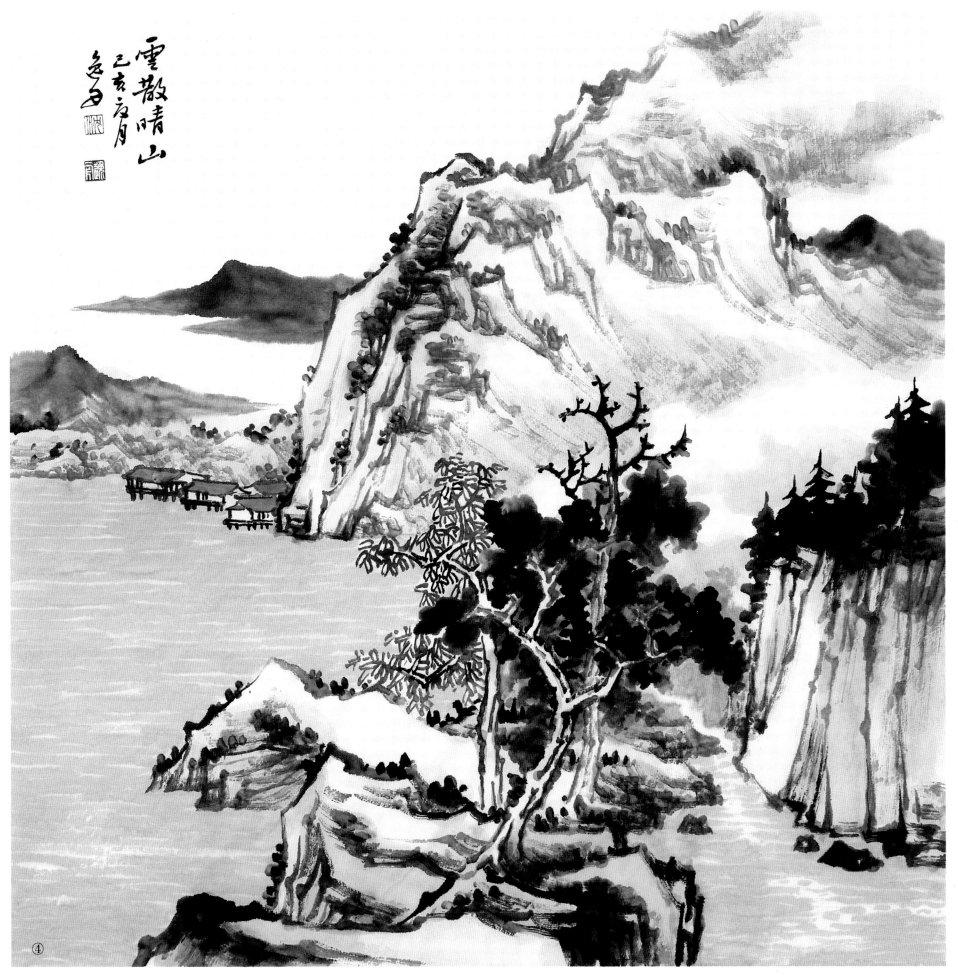

云散晴山

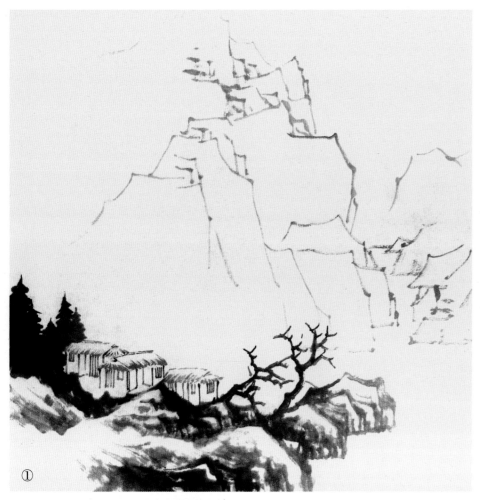

①

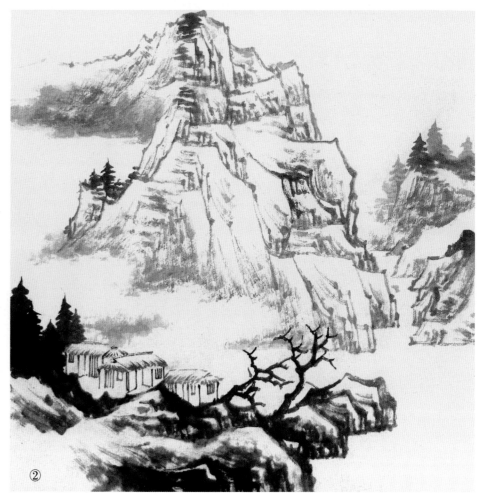

②

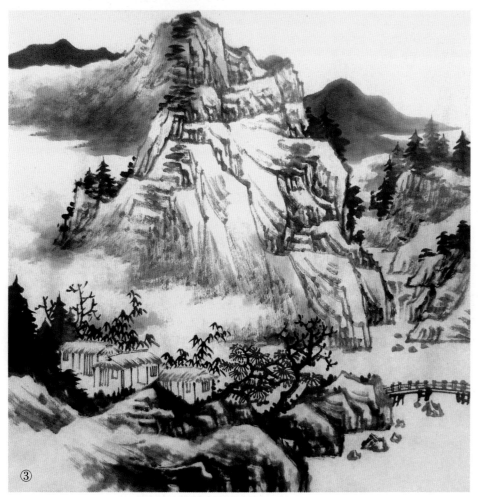

③

《山居秋色》画法

毛　　笔：加健大白云笔

国画颜料：赭石、硃磦、墨汁

　　步骤一：以淡墨勾出整体画面构图，重墨皴擦山石，添上茅屋、树木。

　　步骤二：中淡墨皴染中景山峰，留出山涧位置。

　　步骤三：添画小桥、杂树，烘染白云，画远山。

　　步骤四：硃磦染茅屋门窗，淡赭石染屋顶、夹叶、小桥，淡墨统染全图，最后题款、钤印。

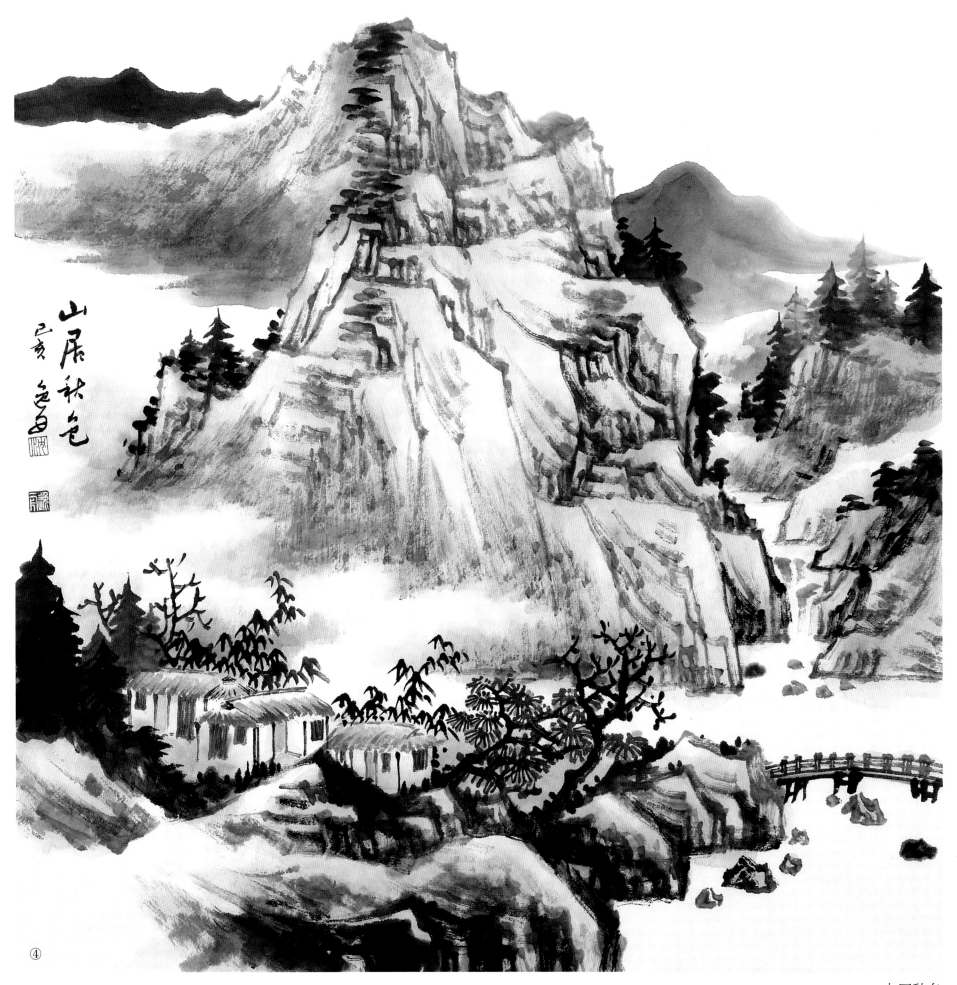

山居秋色

④

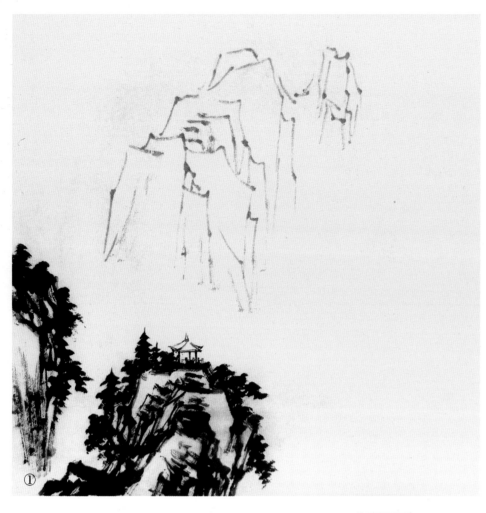

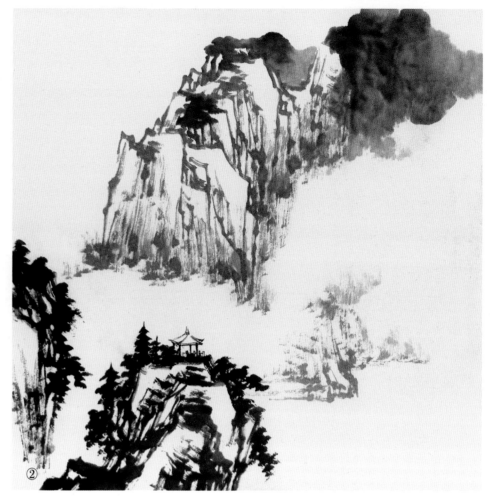

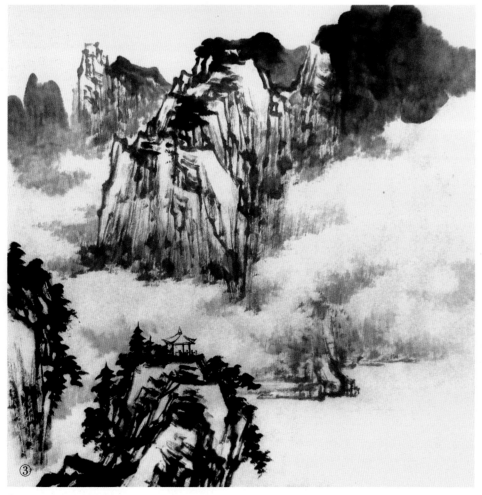

《山云半绕山峰》画法

毛　　笔：加健大白云笔
国画颜料：墨汁、硃磦

　　步骤一：先勾勒山崖、侧面山峰及中景主体山势的草图，再以重墨画出山崖，注意用笔力度，以表现山崖的险峻，添画亭子、杂树。

　　步骤二：中淡墨皴染有浓淡变化的中景山峰，行笔力求水墨淋漓效果。

　　步骤三：淡墨画远山，并烘染出云的层次。

　　步骤四：调整画面，画小船，调淡硃磦染亭子，最后题款、钤印。

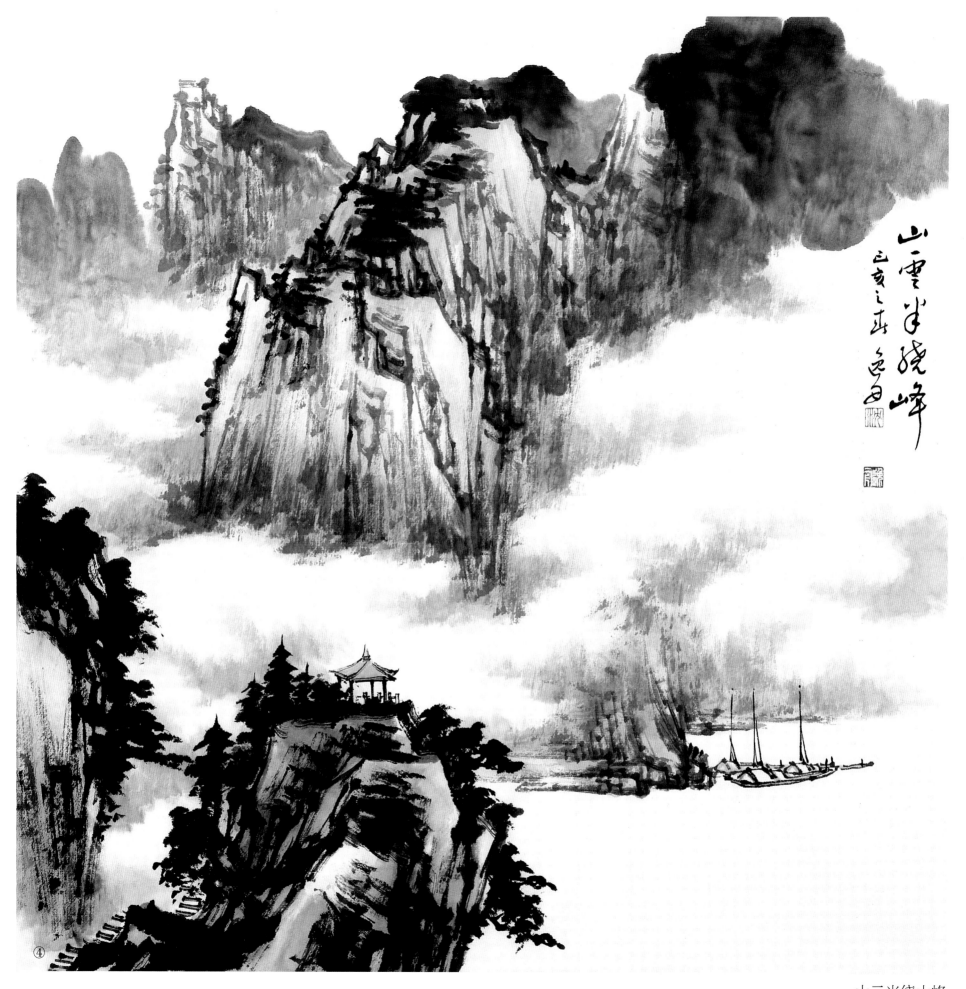

山云半绕山峰

①

②

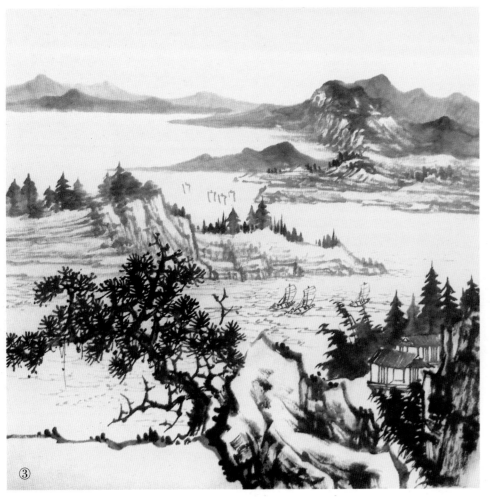

③

《水声清绕屋》画法

毛　　笔：加健大白云笔
国画颜料：赭石、墨汁

　　步骤一：画山石、树木、屋宇，注意行笔轻重、浓淡变化。点写松树、屋后杂树、竹子，浓墨强调近处山石。
　　步骤二：画中、远景山坡，留出水面空间，让画面空灵。
　　步骤四：淡墨画帆船、勾水纹、染远山。
　　步骤五：赭石染屋宇门窗，淡赭墨染帆船及局部山石，淡墨整体渲染，最后题款、钤印。

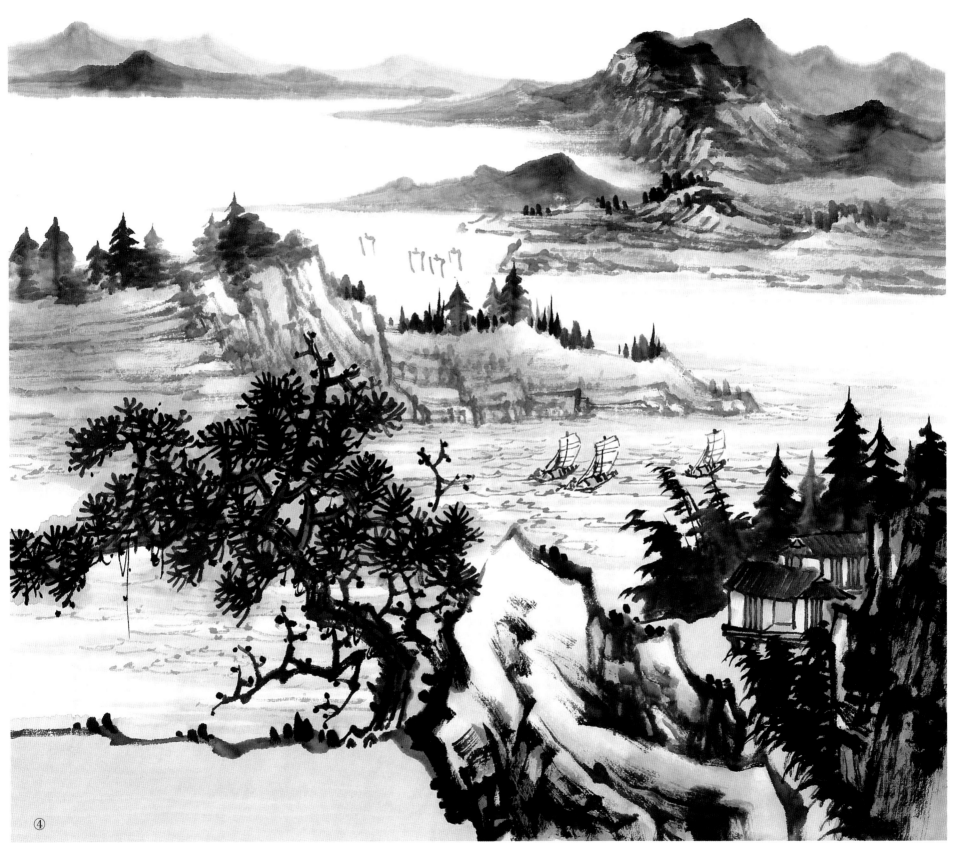

小艇横河过残阳隔岸寻声清绕屋残山侵窗冷气

己亥之春三石作于

水声清绕屋

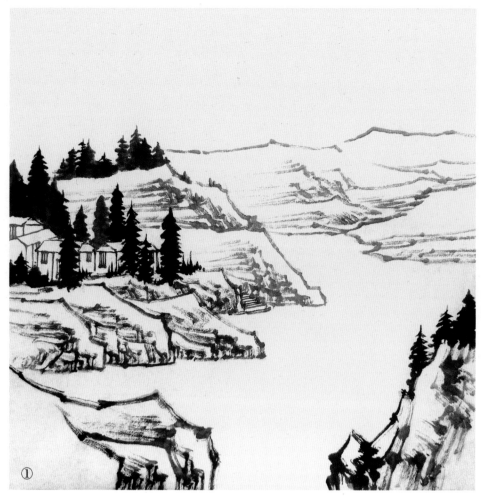

①

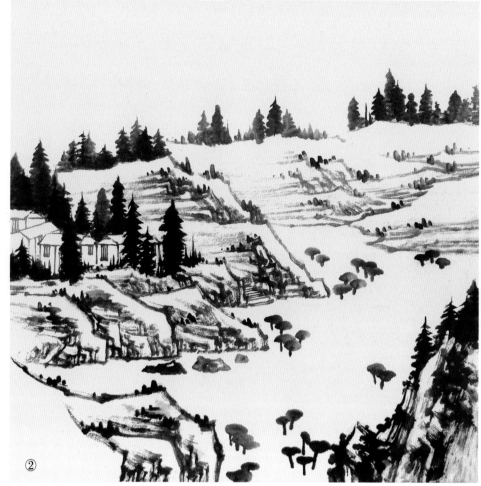

②

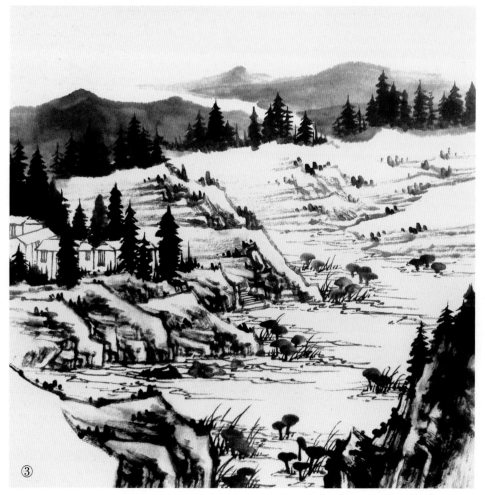

③

《浮光漾影》画法

毛　　笔：加健大白云笔
国画颜料：赭石、墨汁

　　步骤一：画出土坡、村舍及近景、中景的山石，勾勒池塘形状。
　　步骤二：中淡墨点画荷叶及杂树丛。
　　步骤三：淡墨画连绵起伏的远山，注意笔墨层次变化。
　　步骤四：勾画水纹、水草，赭石染房屋，淡赭石皴染局部山石，淡墨整体渲染，最后题款、钤印。

浮光酒日夜漾影迴波深 己亥之春正平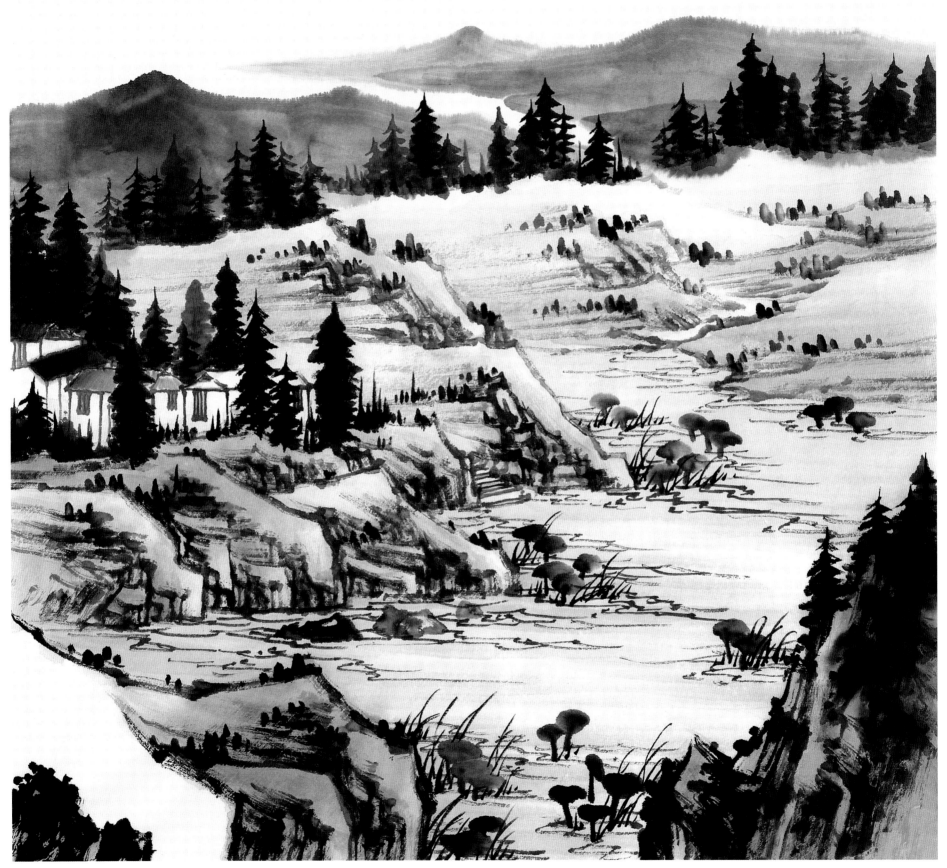

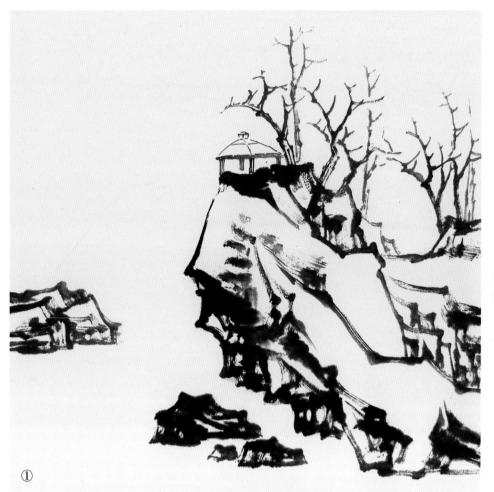

①

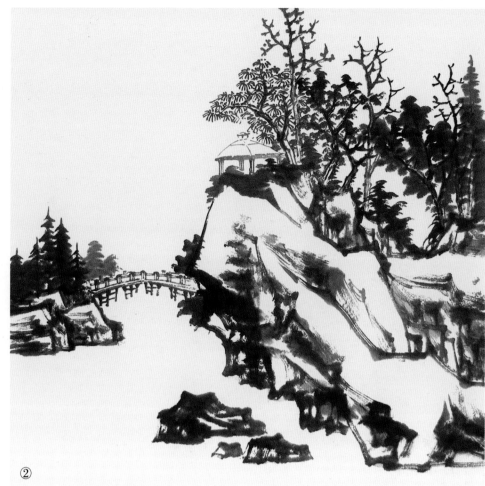

②

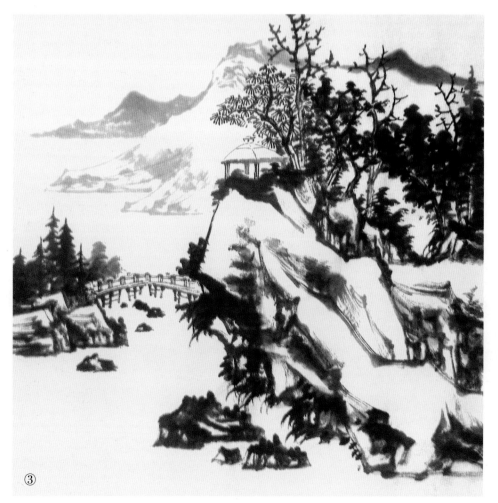

③

《一亭烟雨半山云》画法

毛　　笔：加健大白云笔
国画颜料：赭石、墨汁

　　步骤一：先画山崖结构，留出水面空间，再添画亭子、树木，注意树枝穿插。
　　步骤二：中淡墨点写树叶，勾画小桥。
　　步骤三：淡墨画远山，并留白，水面添画若干石块。
　　步骤四：淡墨有笔触地皴擦水纹，淡赭石染亭子、小桥、山石局部，调整画面，最后题款、钤印。

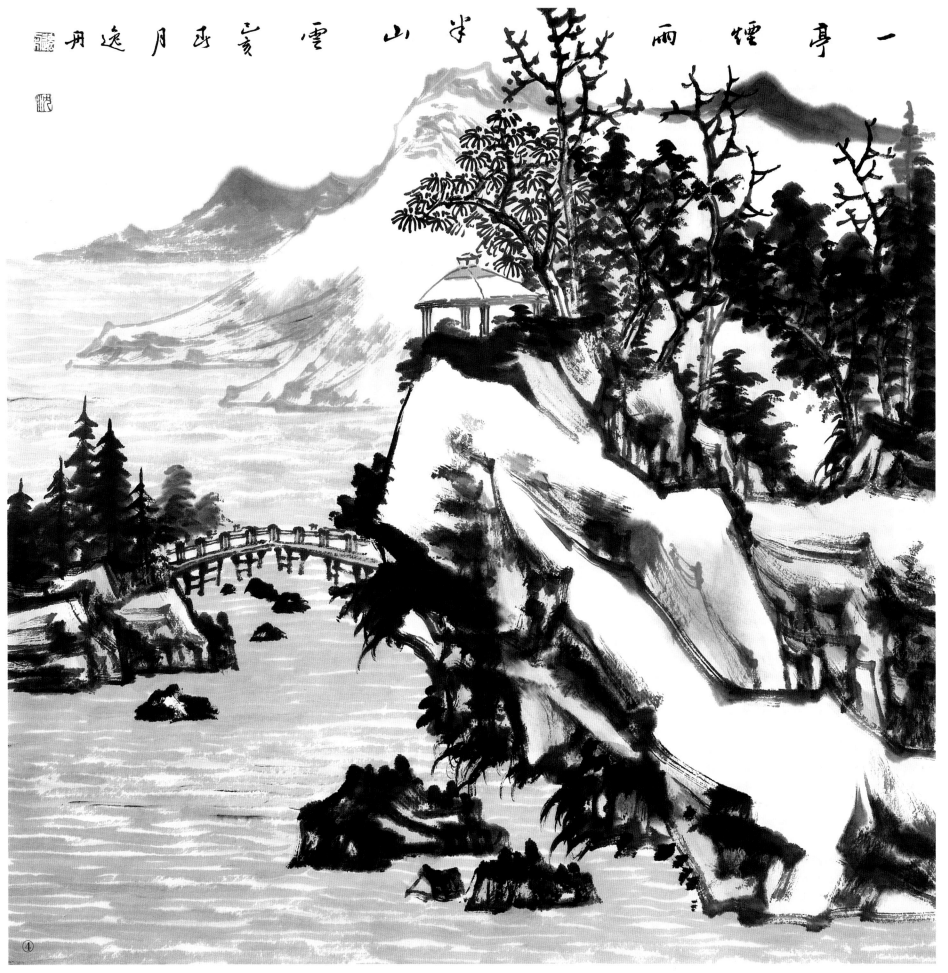

一亭烟雨半山云

①

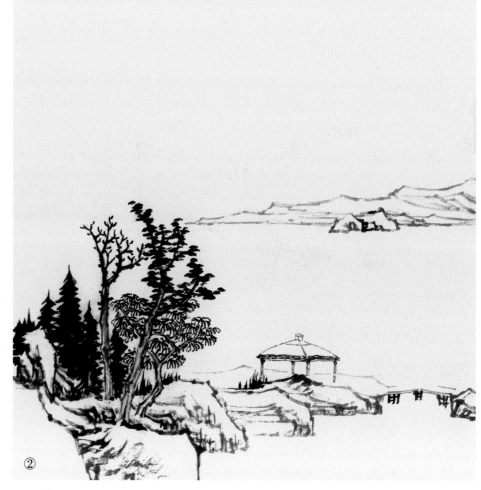

②

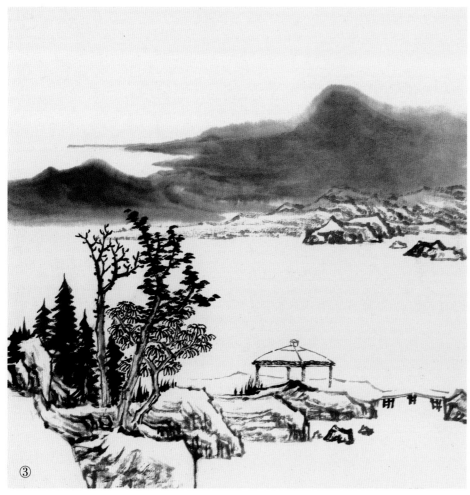

③

《溪声晴亦雨》画法

毛　　笔：加健大白云笔

国画颜料：赭石、深红、墨汁

　　步骤一：先勾勒树木和山坡。

　　步骤二：画亭子、小径、小桥、树叶，注意点叶、夹叶的变化。

　　步骤三：淡墨画中景溪岸、远山。

　　步骤四：淡墨画水纹、点景人物，淡赭石染夹叶、亭子及山石局部，整体统染，最后题款、钤印。

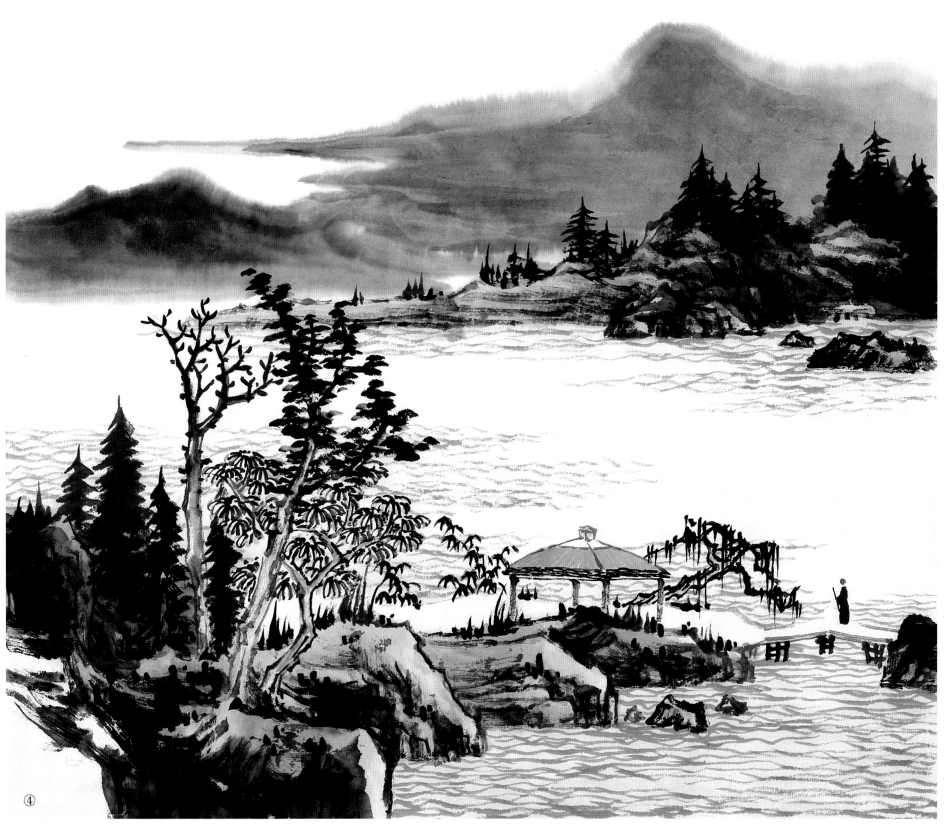

溪声晴亦雨

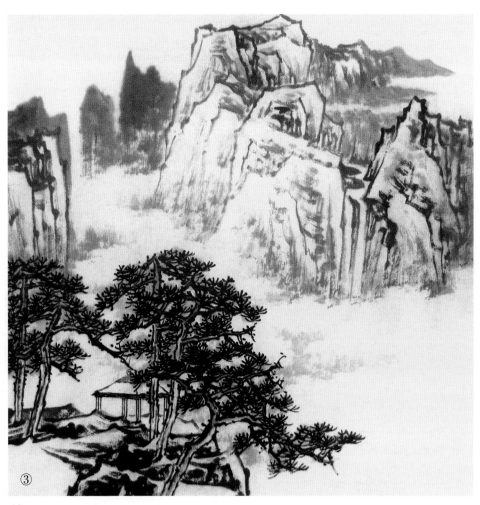

《气澄天宇高》画法

毛　　笔：石獾书画笔

国画颜料：墨汁、赭石

　　步骤一：勾出山峰的大体位置，画松树，注意枝干穿插及姿态变化。

　　步骤二：在松树间画一亭子及山石、侧面山峰。

　　步骤三：中淡墨皴染中远景，留出瀑布、白云的位置。

　　步骤四：整体渲染，局部调整，最后题款、钤印。

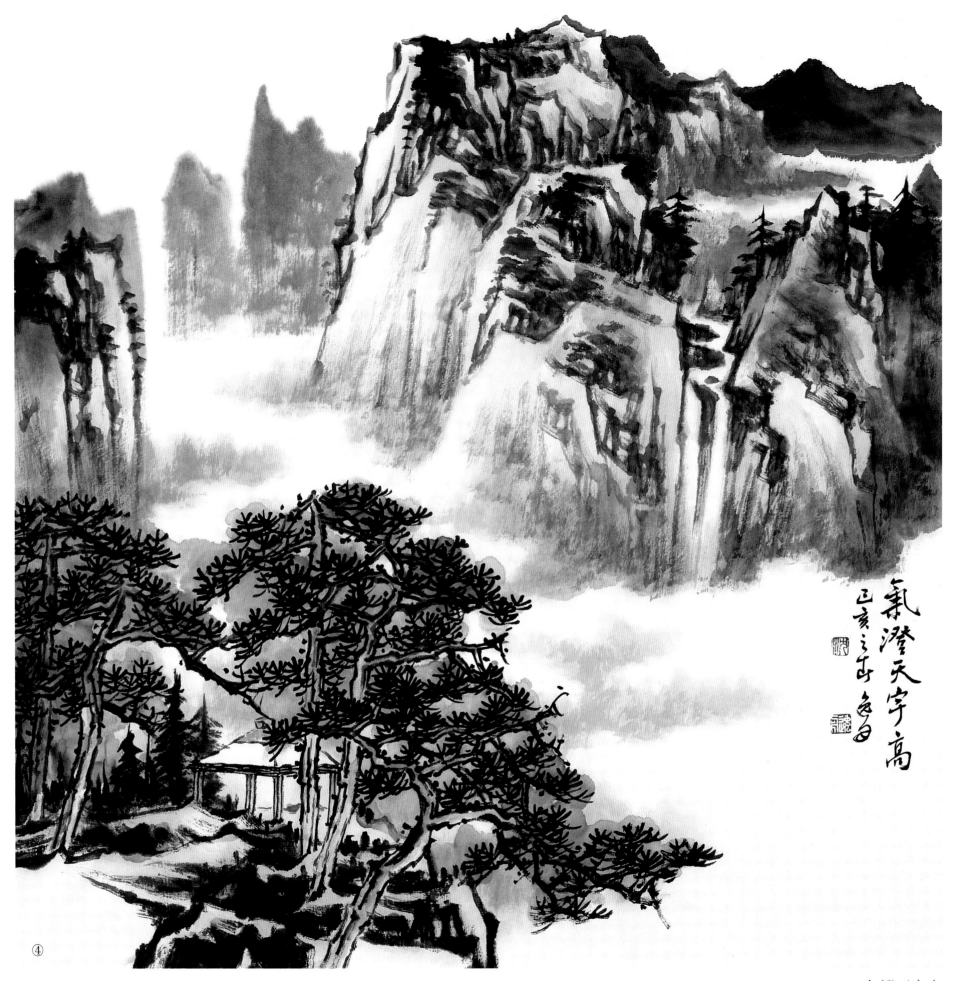

气澄天宇高

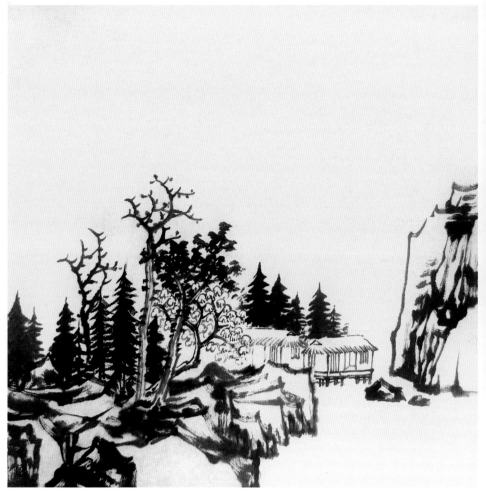

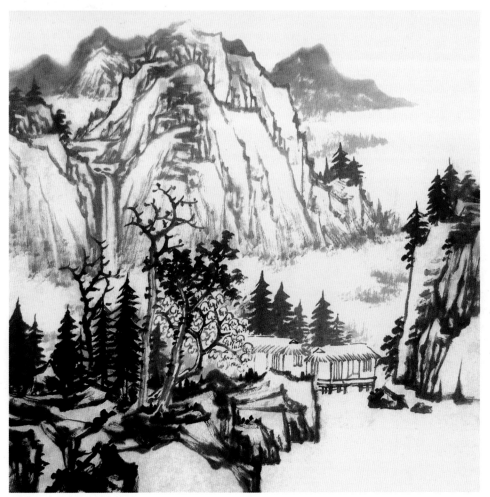

《留客听山泉》画法

毛　　笔：加健大白云笔
国画颜料：赭石、墨汁

　　步骤一：画出丛树，注意点叶、夹叶的穿插变化，添画山石、枯树。

　　步骤二：画出三五间茅屋及侧面山峰。

　　步骤三：中淡墨皴染中远景，留出云的位置。

　　步骤四：勾画溪流，统染画面，最后题款、钤印。

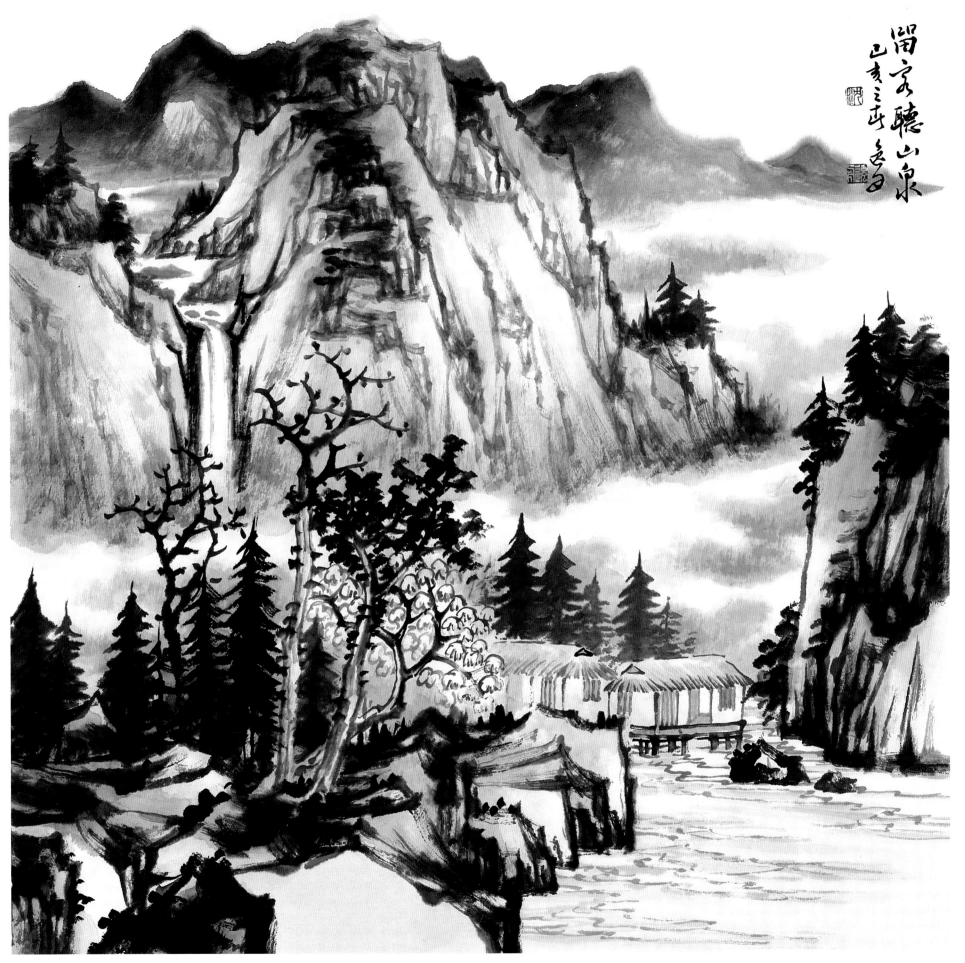

留客听山泉

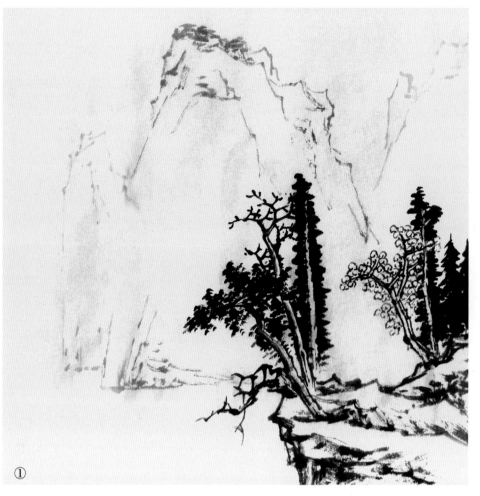

①

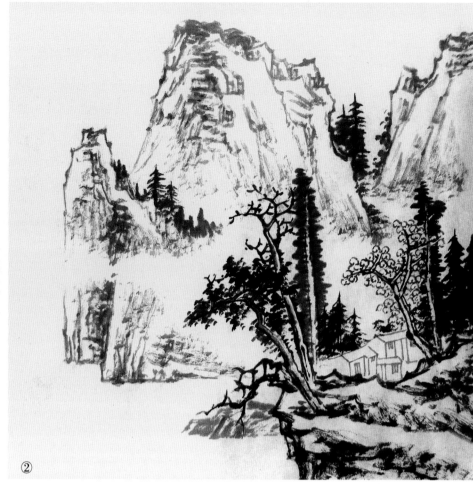

②

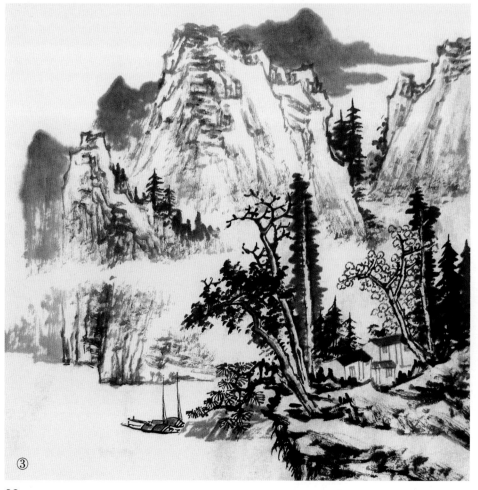

③

《清江泊舟》画法

毛　　笔：加健大白云笔

国画颜料：赭石、墨汁

　　步骤一：淡墨勾出树丛、山石及远山，点写树叶，皴出山崖。

　　步骤二：添画房屋及中景山峰，留出山间云雾的位置。

　　步骤三：画远山，补点景小船。

　　步骤四：淡赭石染局部，淡墨烘云，整体渲染，最后题款、钤印。

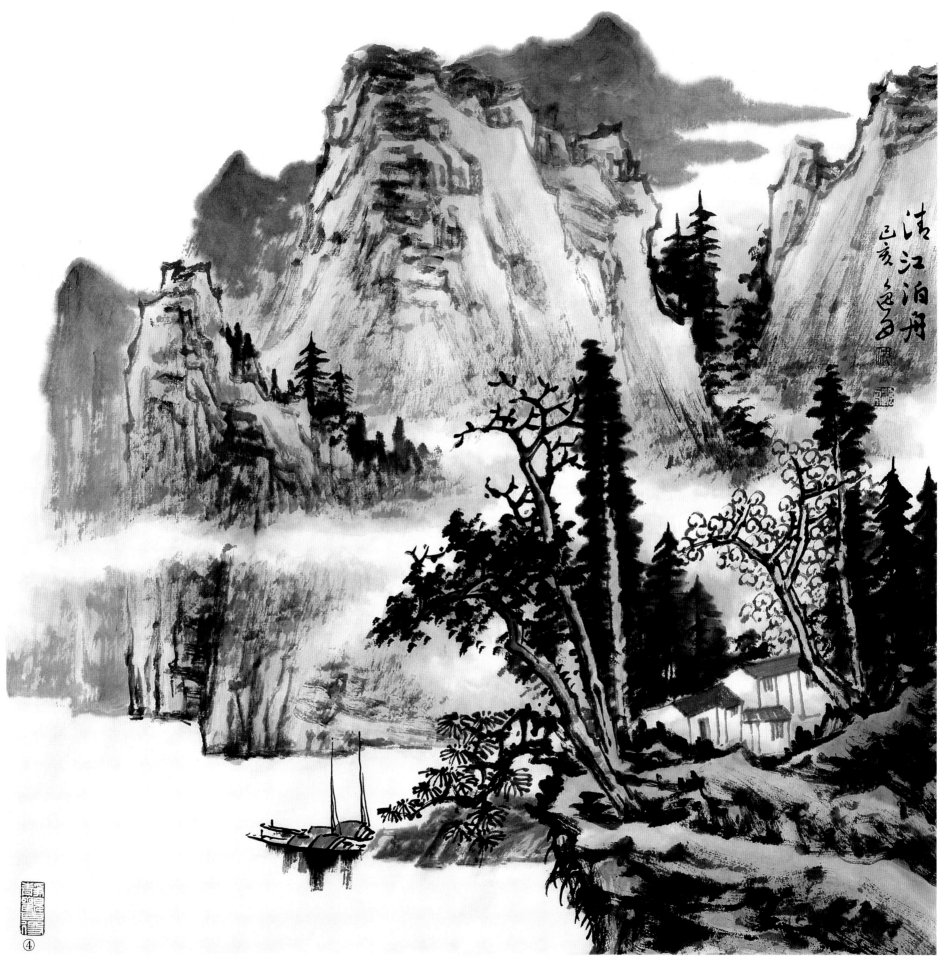

清江泊舟

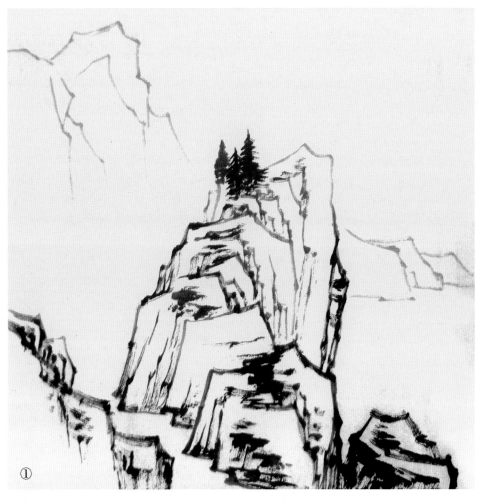

①

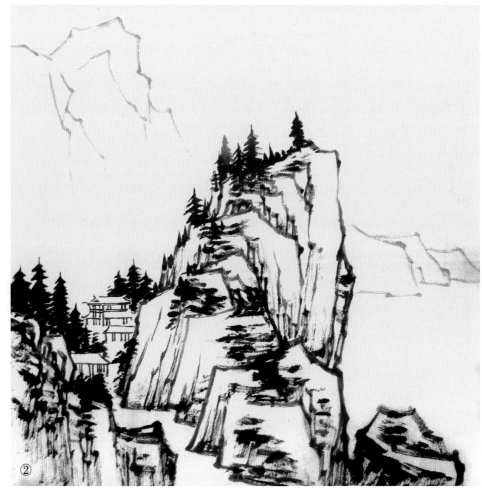

②

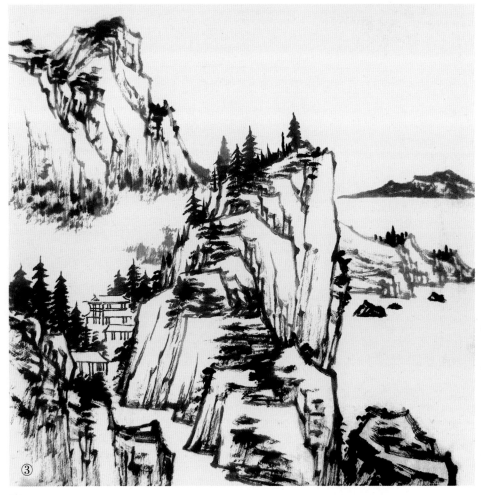

③

《萧寺晴峦》画法

毛　　笔：加健大白云笔
国画颜料：赭石、硃磦、墨汁

　　步骤一：中淡墨重点刻画近景主峰，淡墨勾勒中景山峰。
　　步骤二：在峰底添画山寺、树丛，留出山道位置。
　　步骤三：中淡墨画中景山峰、远山，留出云的空间。
　　步骤四：淡墨皴染湖面、画石阶，烘染云雾，淡硃磦染山寺，淡赭石渲染山石局部，最后题款、钤印。